LETTER TRACING
for preschoolers

This book belongs to..

Copyright © 2019 by Funtown Creations
All rights reserved. No part of this publication may be reproduced, distributed, or transmitted in any form or by any means, including photocopying, recording, or other electronic or mechanical methods, without the prior written permission of the publisher, except in the case of brief quotations embodied in critical reviews and certain other noncommercial uses permitted by copyright law

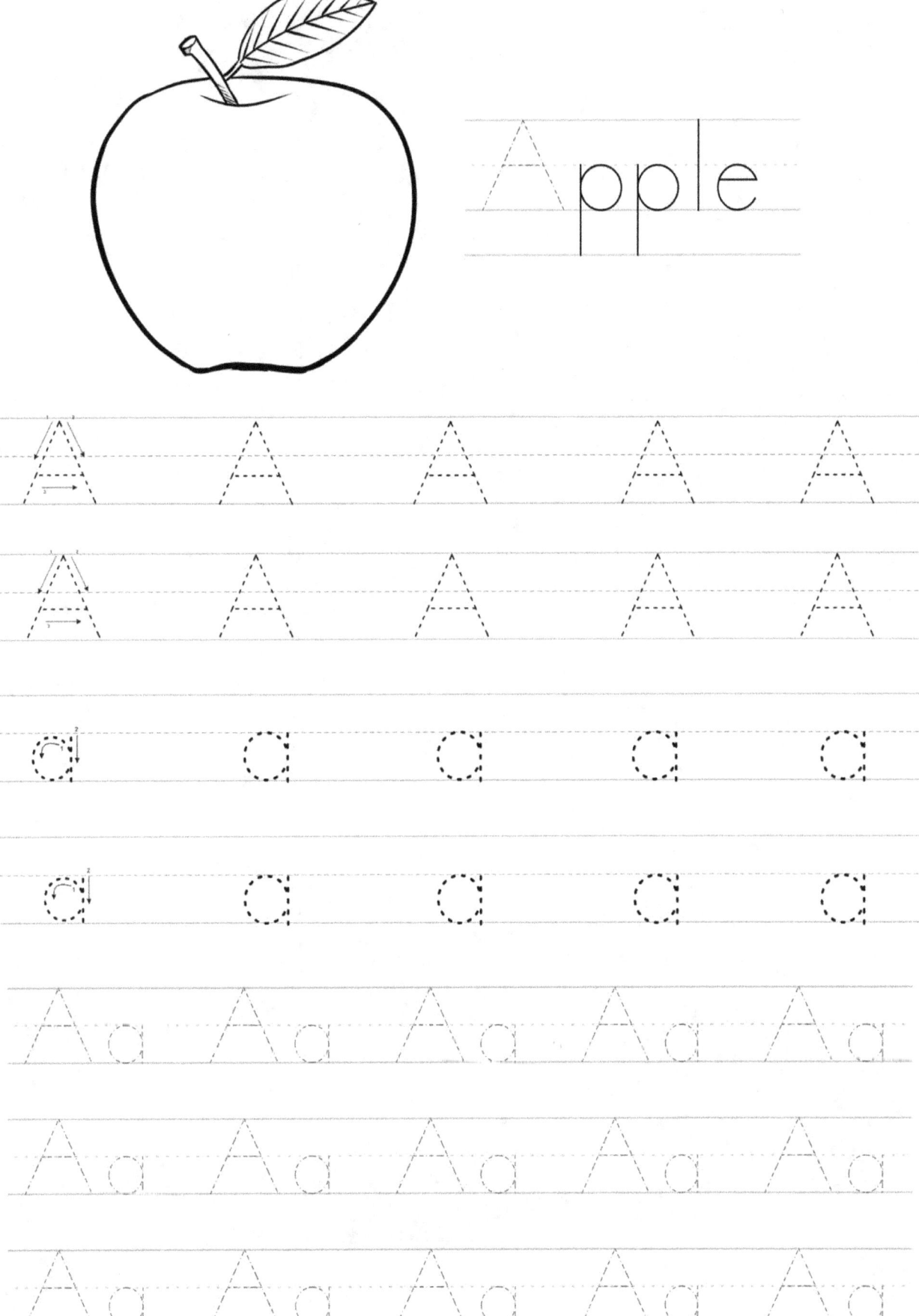

Aa
Aa
Aa
Aa
Aa
Aa
Aa
Aa
Aa
Aa

Bus

B B B B B

B B B B B

b b b b b

b b b b b

Bb Bb Bb Bb Bb

Bb Bb Bb Bb Bb

Bb Bb Bb Bb Bb

Bb

Bb

Bb

Bb

Bb

Bb

Bb

Bb

Bb

Bb

Dd
Dd
Dd
Dd
Dd
Dd
Dd
Dd
Dd
Dd

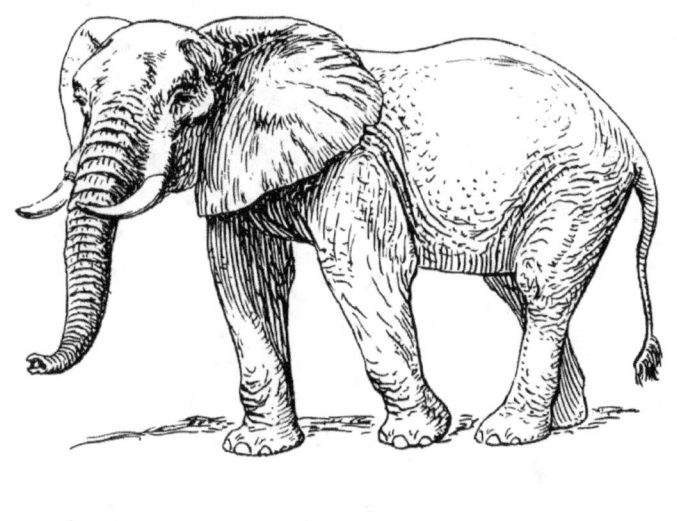

Elephant

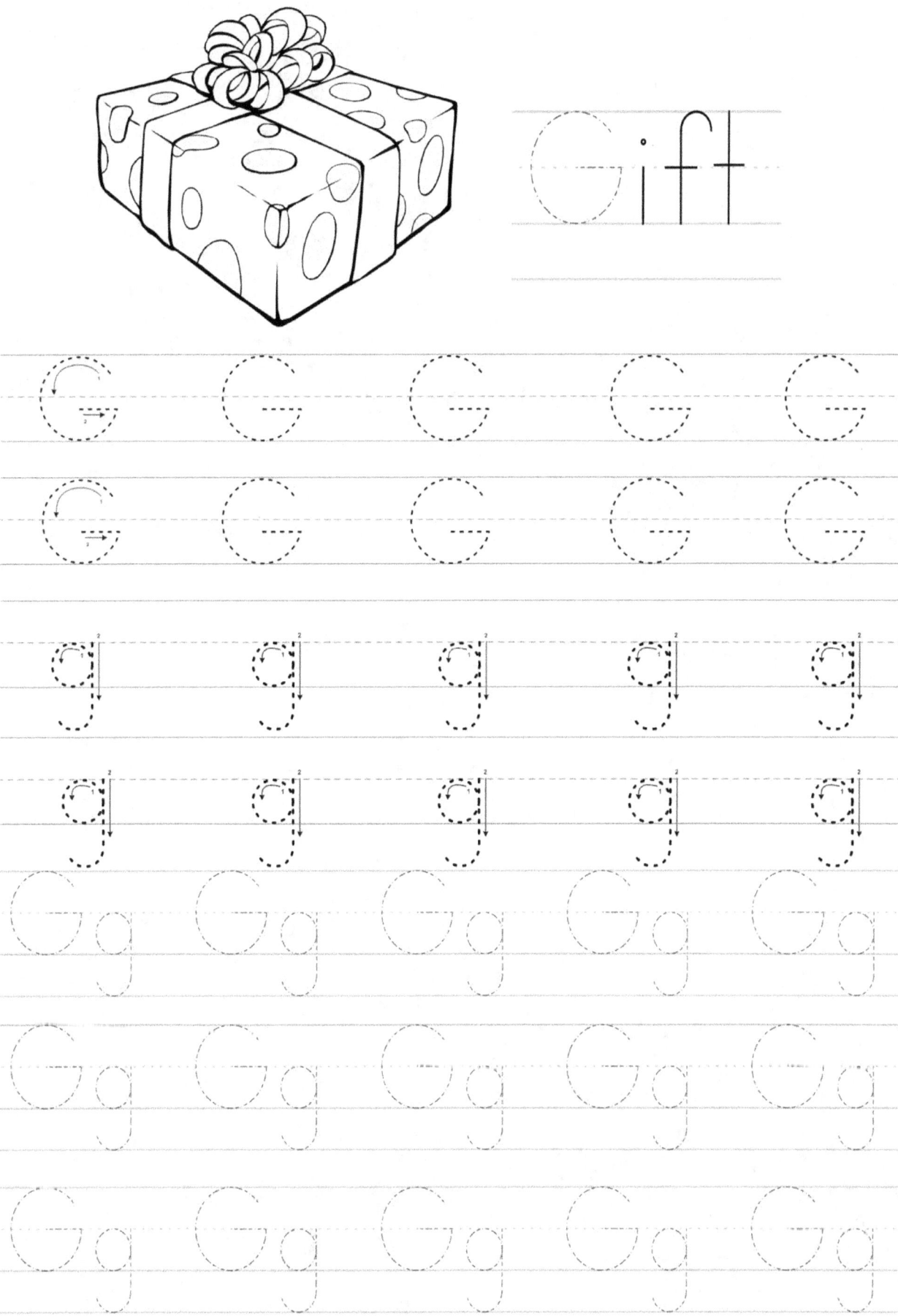

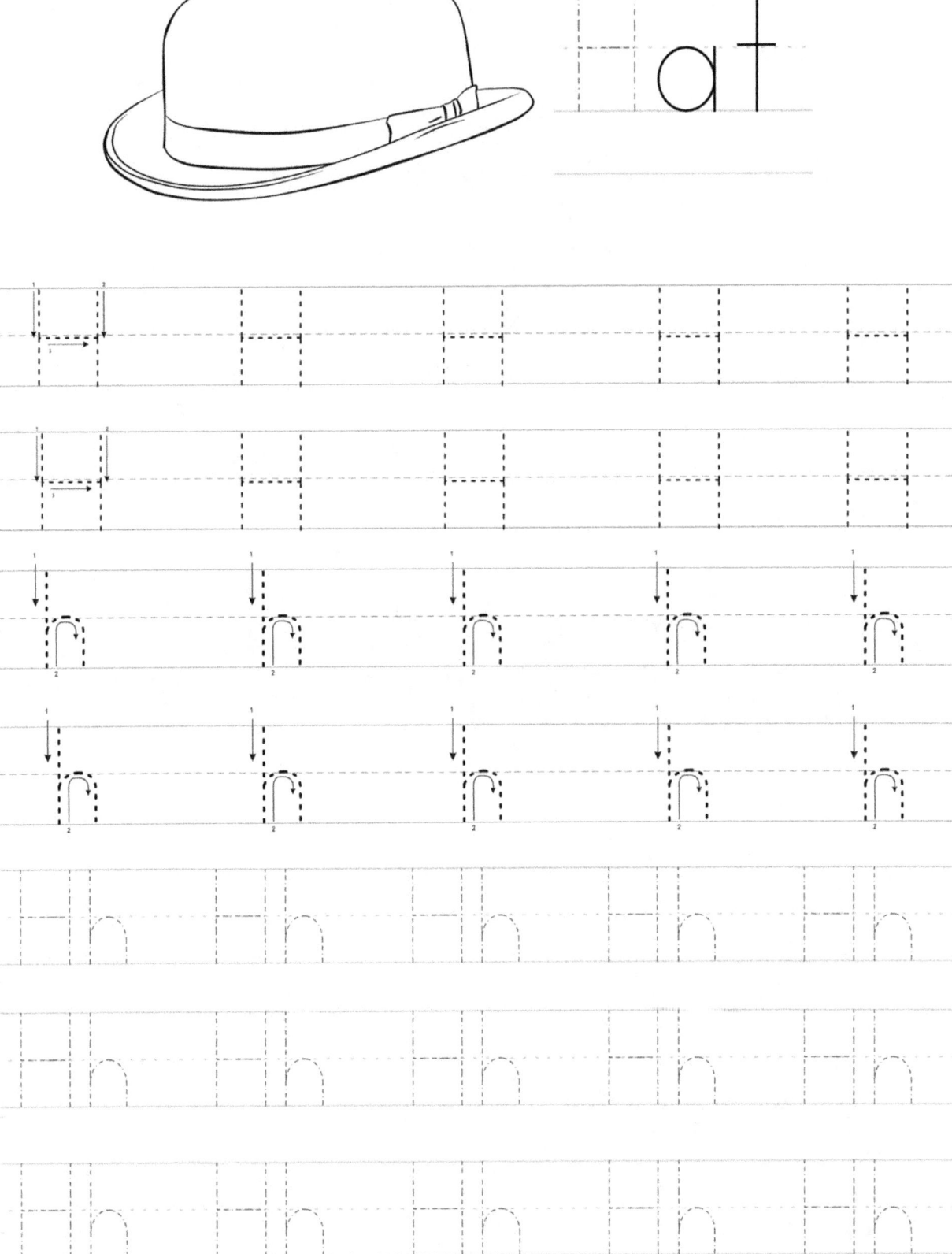

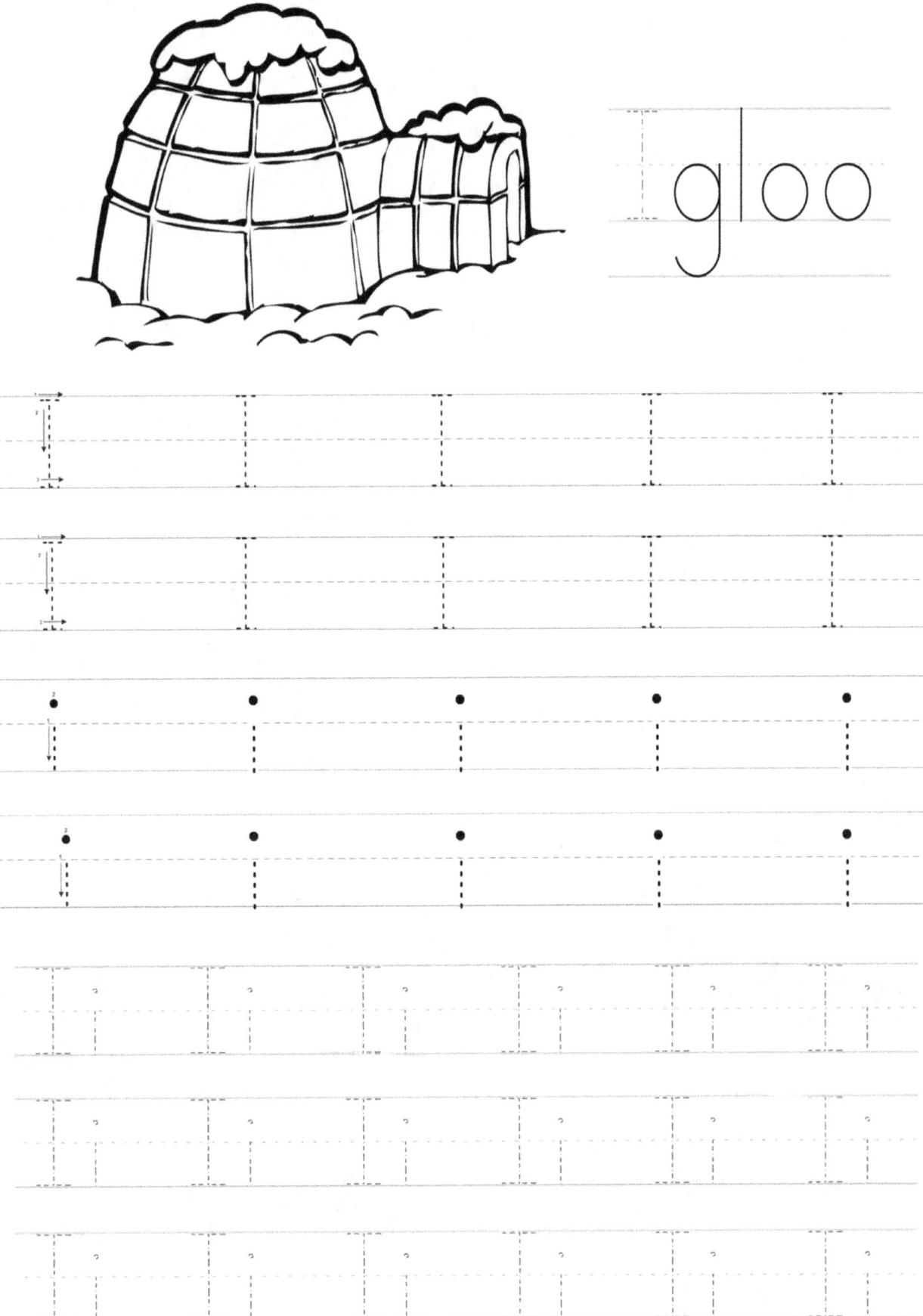

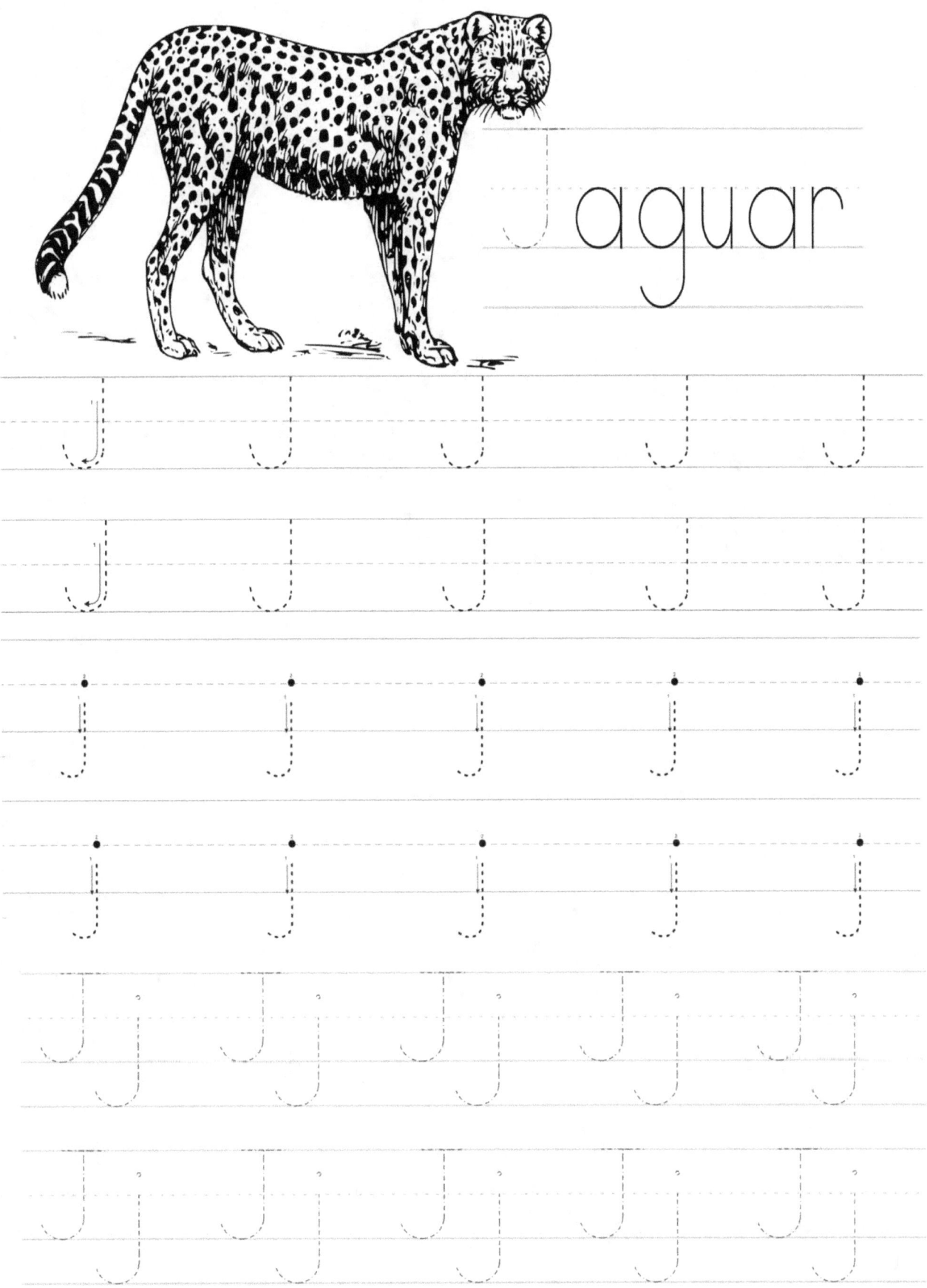

Mm
Mm
Mm
Mm
Mm
Mm
Mm
Mm
Mm
Mm

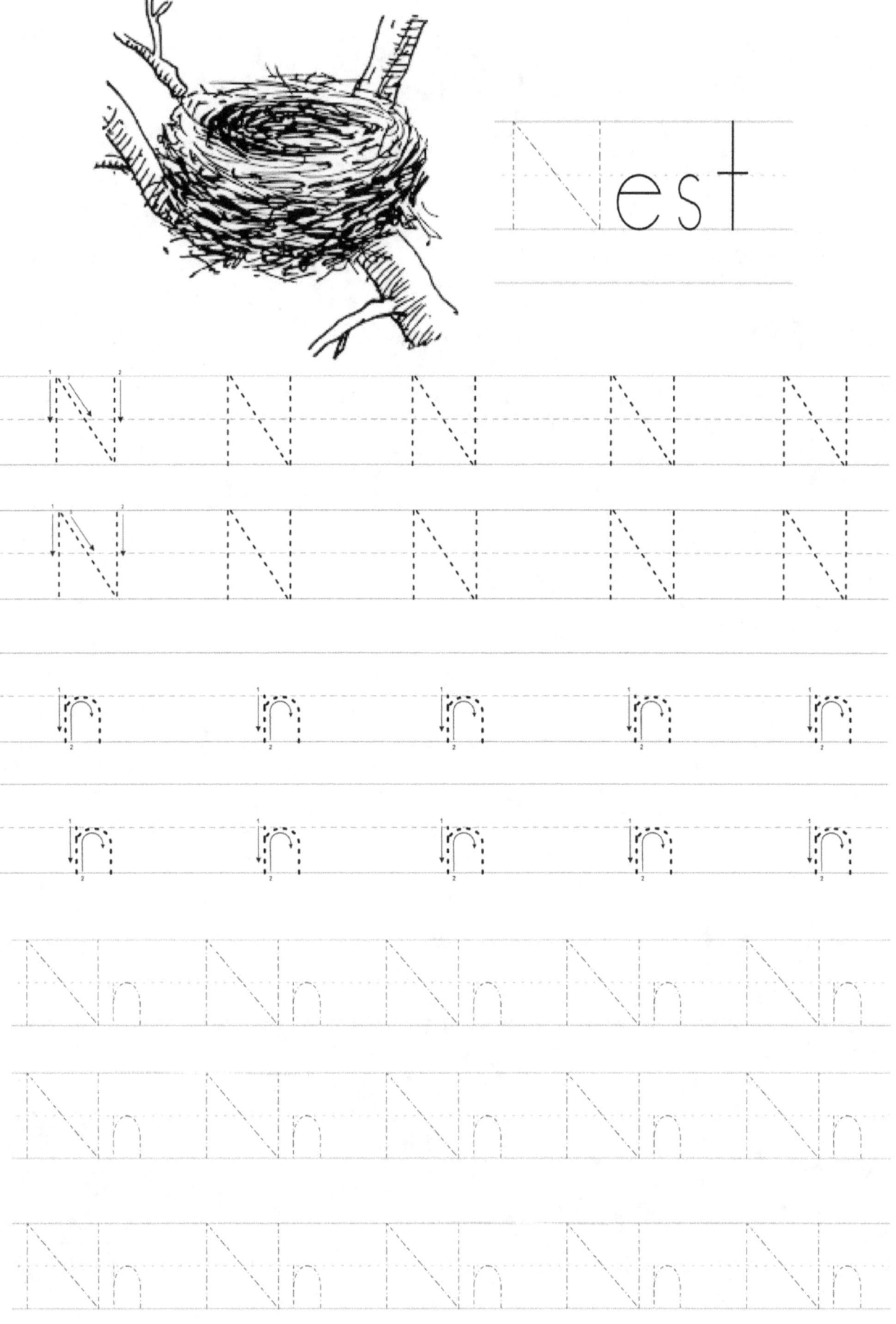

Nn
Nn
Nn
Nn
Nn
Nn
Nn
Nn
Nn
Nn

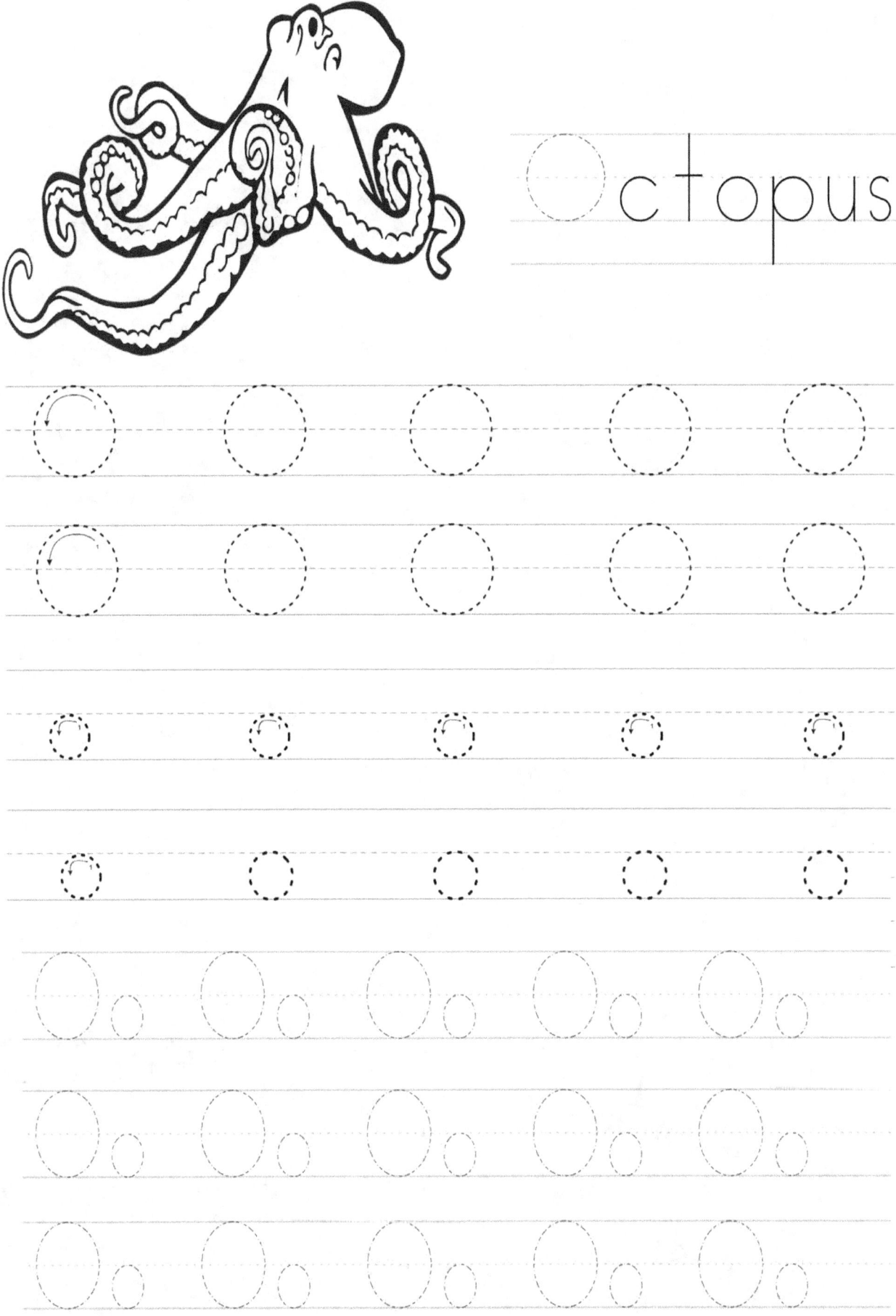

Pineapple

P P P P P

P P P P P

p p p p p

p p p p p

Pp Pp Pp Pp Pp

Pp Pp Pp Pp Pp

Pp Pp Pp Pp Pp

Pp
Pp
Pp
Pp
Pp
Pp
Pp
Pp
Pp
Pp

Rr
Rr
Rr
Rr
Rr
Rr
Rr
Rr
Rr
Rr

Ss

Ss

Ss

Ss

Ss

Ss

Ss

Ss

Ss

Ss

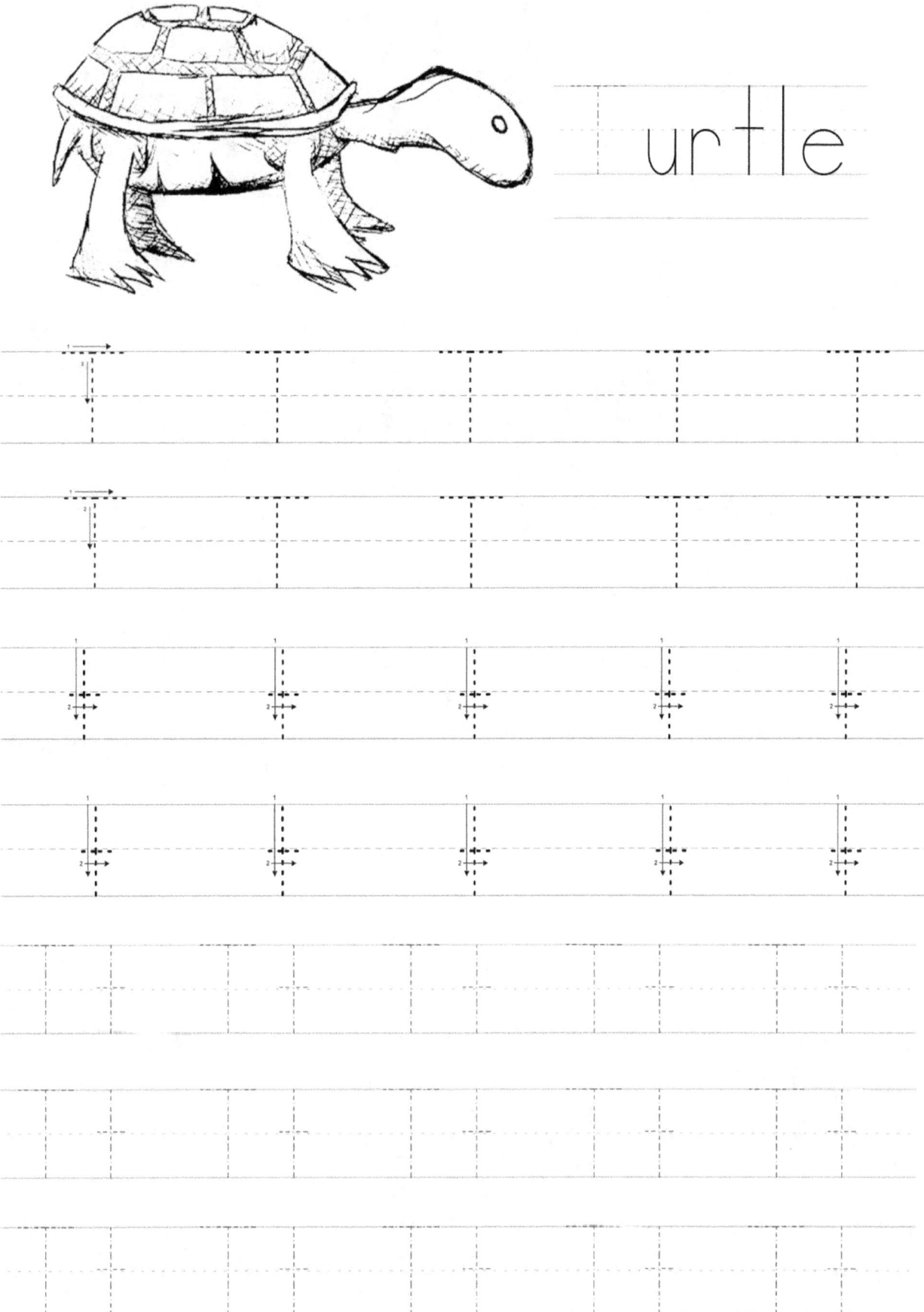

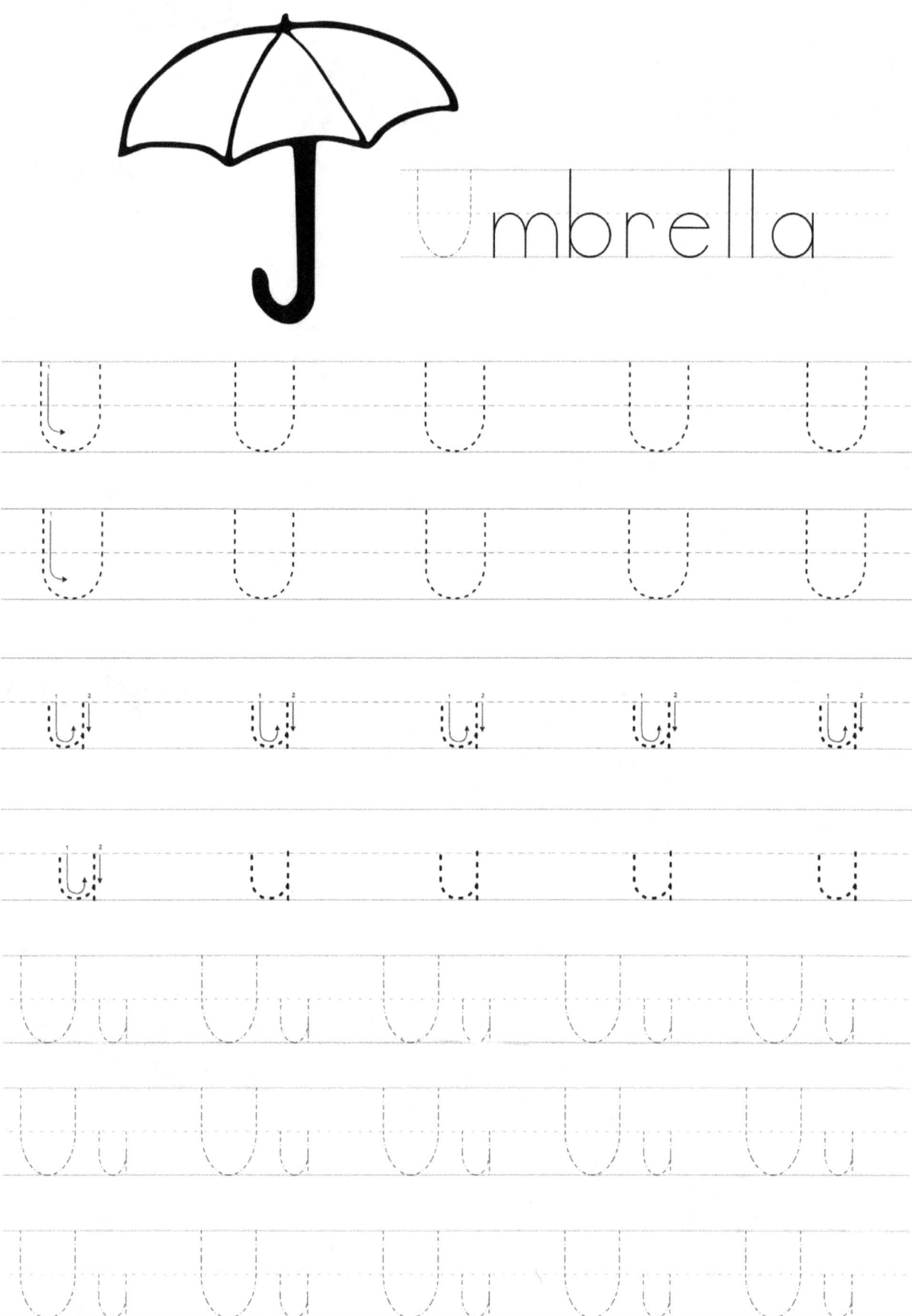

Uu
Uu
Uu
Uu
Uu
Uu
Uu
Uu
Uu
Uu

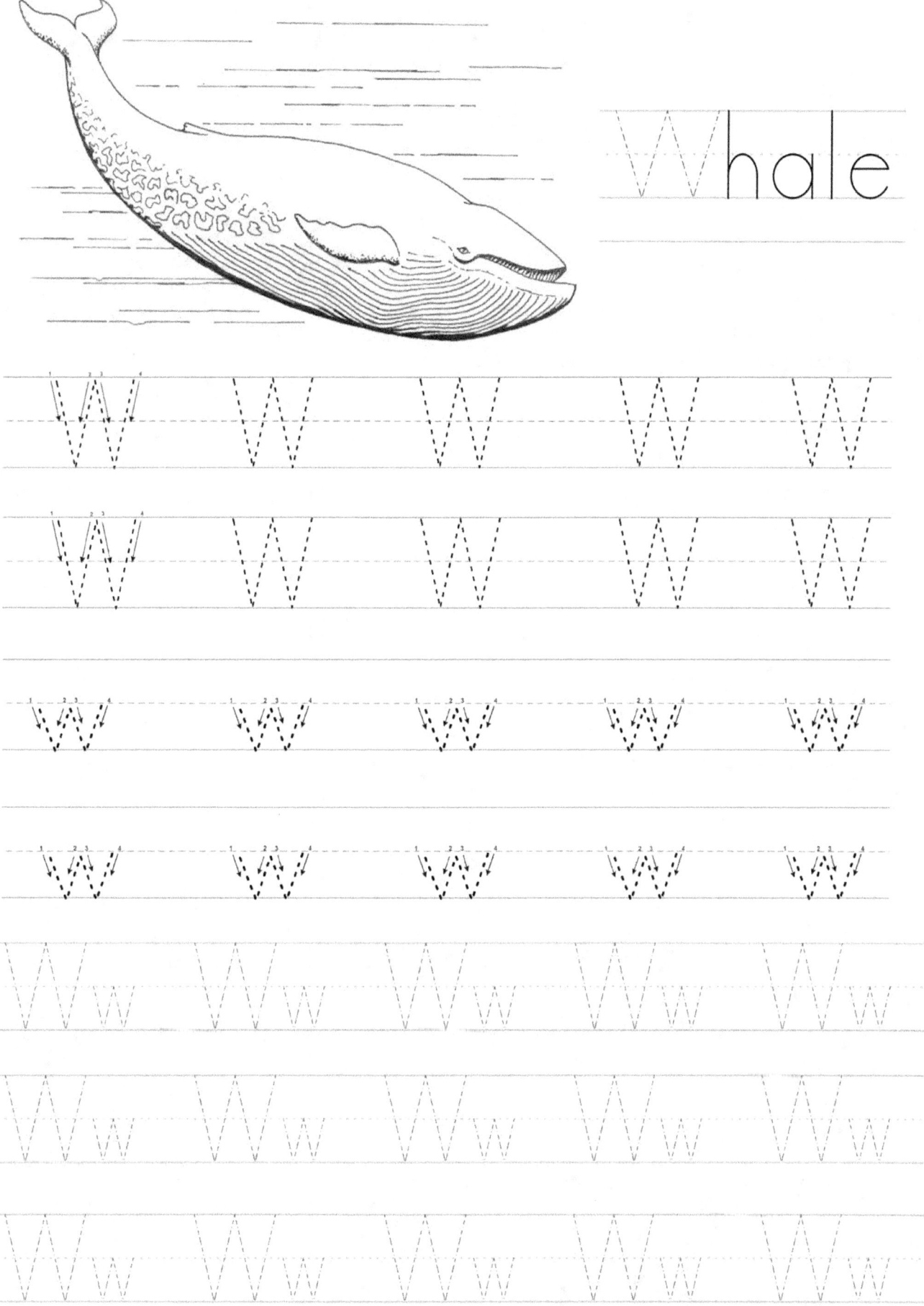

Ww
Ww
Ww
Ww
Ww
Ww
Ww
Ww
Ww
Ww

Xylophone

Zebra

Good Job!!

www.ingramcontent.com/pod-product-compliance
Lightning Source LLC
Chambersburg PA
CBHW080843170526
45158CB00009B/2617